혜조미의
다꾸컷북

오리고 붙이고 꾸미는 행복한 다꾸 라이프

혜조미의 다꾸컷북

1판 1쇄 인쇄 2019년 10월 8일
1판 1쇄 발행 2019년 10월 15일

지은이 혜조미
펴낸이 장선희

펴낸곳 서사원
등록 제2018-000296호

주소 서울시 마포구 월드컵북로400 문화콘텐츠센터 5층 22호
전화 02-898-8778
팩스 02-6008-1673
전자우편 seosawon@naver.com
블로그 blog.naver.com/seosawon
페이스북 @seosawon **인스타그램** @seosawon

마케팅 이정태 **디자인** 이구

ⓒ 혜조미, 2019

ISBN 979-11-90179-07-2 13650

오리고 붙이고 꾸미는 행복한 **다꾸 라이프**

혜조미의 **다꾸컷북**

혜조미 **지음**

서사원

프롤로그

초등학생 때부터 숙제였던 일기 쓰기를 정말 좋아했어요. 빠르게 지나갔던 오늘 하루를 되새겨 보며 기록하고, 느꼈던 감정들을 담아내는 일이 정말 즐거웠거든요. 나중에는 단순히 글자만 적는 것이 아니라 오늘 하루 일어났던 일들을 스티커를 붙여 표현하고, 좋아하는 색의 메모지를 붙이면서 다꾸를 하기 시작했어요. 아마 다꾸를 하는 사람들이라면 칼선이 없는 스티커를 사각사각 자르면서 오롯이 나에게만 집중했던 경험이 있을 거예요. 테두리 없이 스티커를 완벽하게 잘라내었을 때의 그 작은 성취감이 모여서 지친 하루를 위로해 주거든요.

다꾸는 매일 할 수 있는 소소한 작품 활동이라고 생각해요. 이 책은 그 작품 활동을 더욱더 쉽고 재밌게 할 수 있도록 도와줄 거예요. 색연필로 그린 듯한 아기곰, 태그, 소품, 메모지 등 다꾸를 위한 다양한 주제와 오브젝트들로 가득해요. 책 한 권으로만 다꾸를 할 수도 있답니다. 다꾸를 못해도 괜찮아요. 그냥 오려서 마음 가는 대로 붙이기만 해주세요. 파스텔 톤의 색감으로 통일되어 어떻게 붙여도 잘 어울리고 귀엽기만 하답니다.

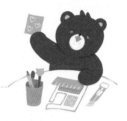

이 책은 다꾸를 위한 책이에요. 하루의 마지막에 좋아하는 음악을 틀어놓고 책상에 앉아 오늘 있었던 일이 담긴 페이지를 찾아서 오려요. 내가 좋아하는 색이 잔뜩 담긴 페이지를 오려도 좋아요. 그리고 어디에 붙일지 고민하면서 최적의 자리를 찾아 착착 붙여줍니다. 귀여운 아기곰들이 오늘 있었던 일들을 그대로 재현해주고 있어요. 내가 좋아하는 색들도 오늘 하루를 예쁘게 꾸며주고 있지요. 그리고 오늘 하루를 기록하는 거예요. 좋았던 일, 나빴던 일 모두모두 쓰고 나면 좋았던 일은 귀여운 다꾸 덕에 더욱 행복하게 느껴지고, 나빴던 일도 귀여운 다꾸 덕에 조금이나마 위로를 얻게 되는 거예요. 귀여운 아기곰이 무표정한 얼굴로 '뭐 어때? 나쁜 일은 끝났어! 내일이 있잖아!'라고 하는 것 같거든요.

이 책이 여러분의 다꾸 생활에 소소한 즐거움이 되길 바랄게요.

다꾸컷북, 많이 잘라서 많이 붙여주세요. 감사합니다 ♥

혜조미 드림

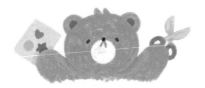

사용법

준비물 : 다꾸컷북, 풀, 가위

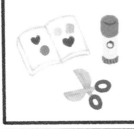

마음에 드는 페이지를
안쪽의 칼선을 따라
살살 뜯어 주세요.

조심조심 가위로 오리고

풀칠하여 다꾸하면 완성!

다꾸를 해보아요!

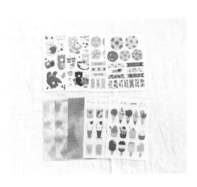

01

다이어리 꾸미기를 위해
마음에 드는 페이지들을 뜯어서
준비해요. 저는 A5 사이즈의
다이어리를 사용했어요.

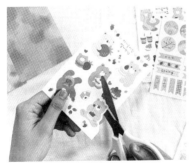

02

먼저 딸기를 먹고 있는
귀여운 아기곰들을
오려볼 거예요.

03

달달한 간식들이 잔뜩 있는
태그와 분홍빛 원형 태그들도
조심조심 오려볼게요.
가위질을 할 때는 조심조심~

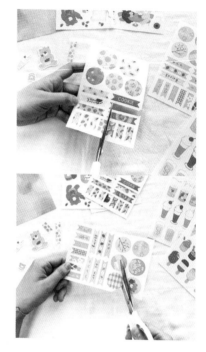

04

오브젝트 페이지에서도
마음에 드는 소품들을
쏙쏙 오려요.

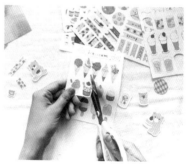

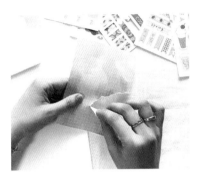

05

그 다음은 속지를 활용해요.
저는 자연스럽게 찢어서
사용할 거예요.

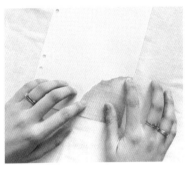

06

찢어서 착- 붙여주었어요.

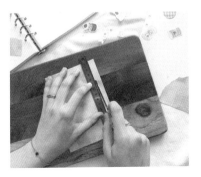

07

또 다른 속지는 자를 대고
일직선으로 잘라주세요.

08

이렇게 마스킹 테이프처럼
활용했답니다.

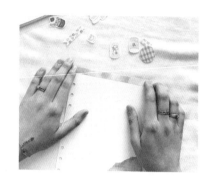

09

또 다른 속지는 이렇게
반으로 잘라서 메모지처럼
활용해 보세요.

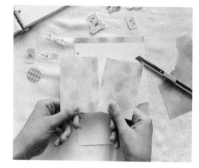

10

아까 오려준 귀여운
오브젝트들에 풀칠해주세요.

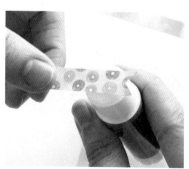

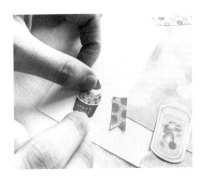

11

마음에 드는 곳에
모두모두 붙여주세요.

12

귀여운 아기곰도 콕!

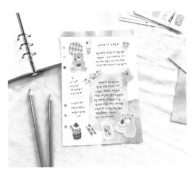

13

글씨를 써주면
오늘의 다꾸 완성!

14

어제의 일기를 밀렸다면?
완성된 다꾸 페이지를 오려서
일기만 쓰면 끝!

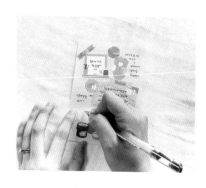

15

짠! 쉽고 간편하게
귀여운 다꾸 완성!

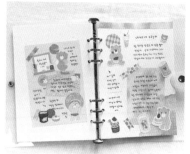

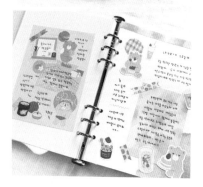

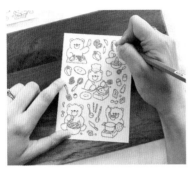

16

마지막으로 내 마음대로 색칠하는
귀여운 아기곰 컬러링 페이지도
있답니다!

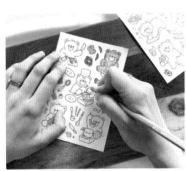

17

내가 좋아하는 색감으로
아기곰을 가득 채워주고,
다꾸에 활용해도 너무 좋겠죠?

차례

아기곰 (19p)

귀여운 아기곰이 와글와글
아기곰의 사계절부터 일상까지 다양하게 다이어리를 꾸밀 수 있어요!

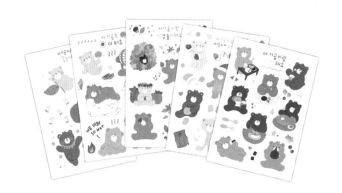

태그 (9p) 오밀조밀 귀여운 패턴들이 가득한 태그 페이지!
여기저기 활용하기 좋아서 다꾸 필수템이랍니다.

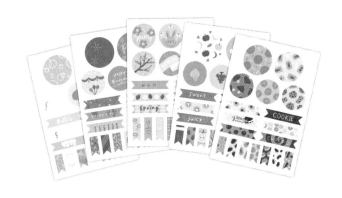

오브젝트 (11p) 꽃, 쿠키, 과일 등 다양한 소품들이 가득해요!
주제에 맞는 오브젝트를 오려서 다꾸하기 좋답니다.

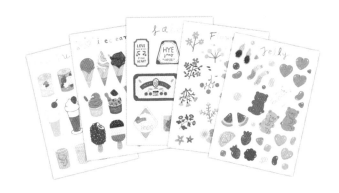

메모지 (12p)

다양한 주제의 메모지가 가득해요!
반듯하게 사각형으로 쉽게 오려서 다꾸에 활용할 수 있어요!

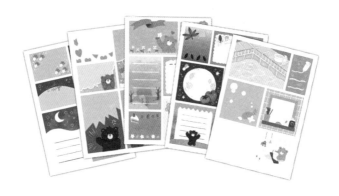

다꾸 (13p)

다꾸하기 귀찮은 날에는 완성된 다꾸페이지에
글씨만 적어서 완성해보아요. 다양한 주제들이 준비되어 있어요!

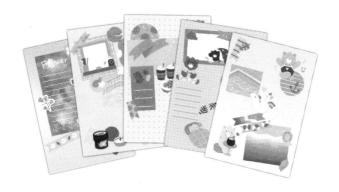

컬러 속지 (9p) 알록달록 예쁜 색감의 컬러 속지는 이름처럼 속지로 사용해도 좋고, 찢거나 오려서 활용할 수도 있답니다.

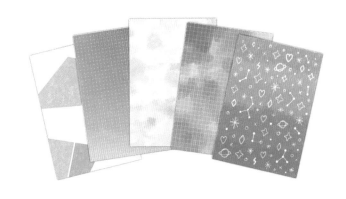

아기곰 컬러링 (8p) 나만의 색감으로 아기곰을 칠할 수 있는 귀여운 컬러링 페이지도 있어요! 컬러링 후 다꾸에 활용해도 좋답니다.

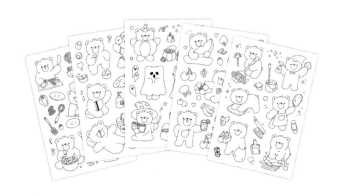

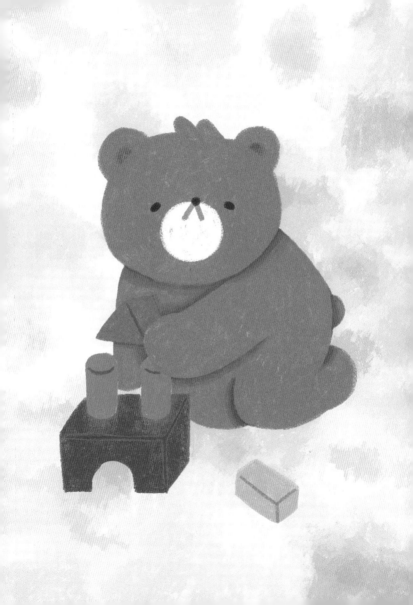

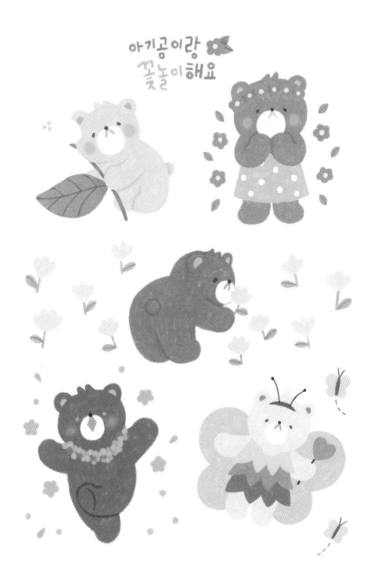

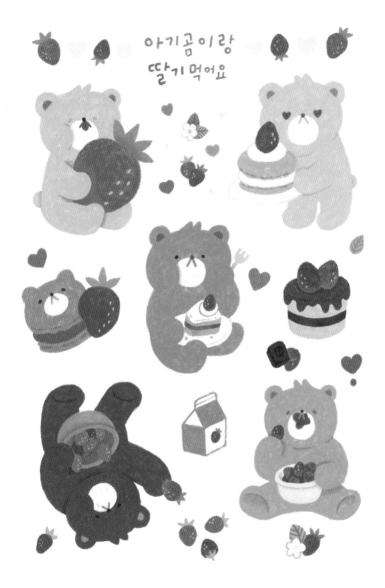

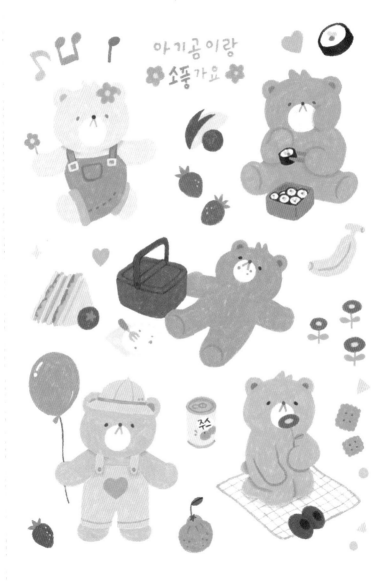

아기곰은 더워요

너무 더워
SO HOT

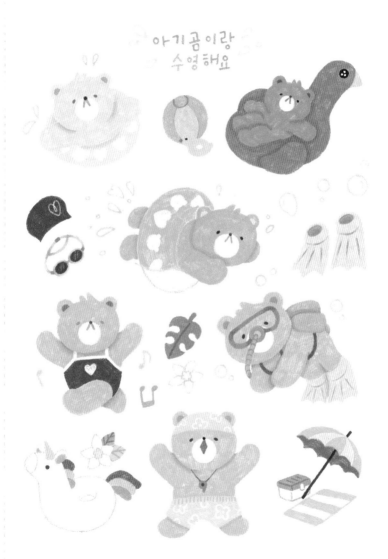
아기곰이랑
수영해요

아기곰이랑
를 떠나요

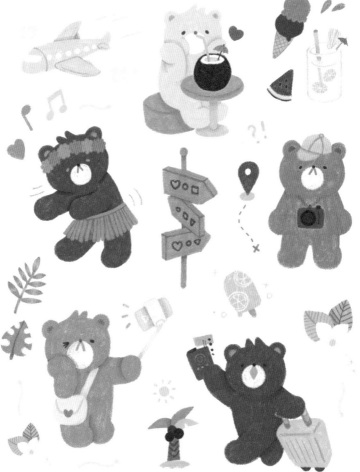

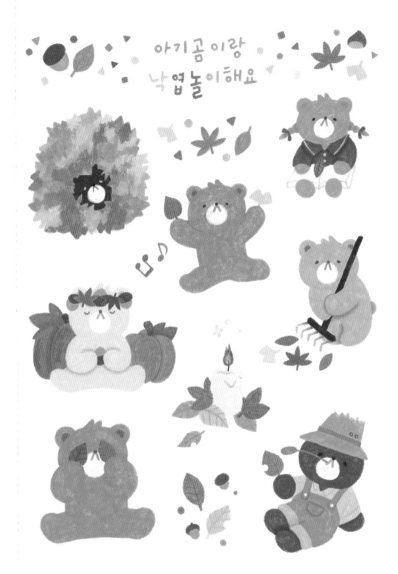

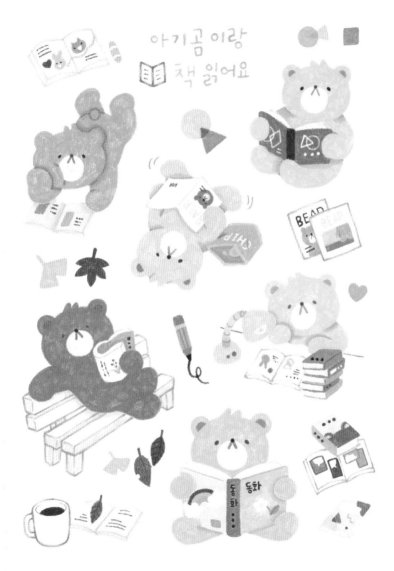

아기곰이랑 책 읽어요

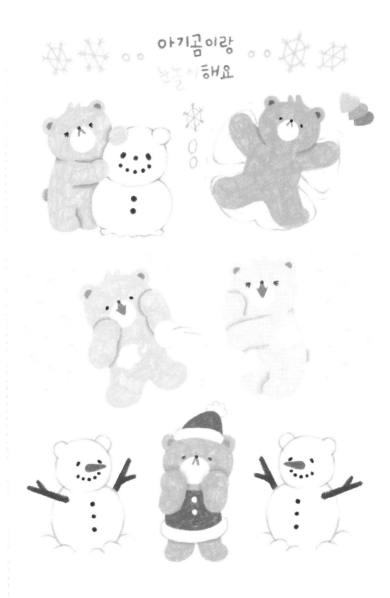

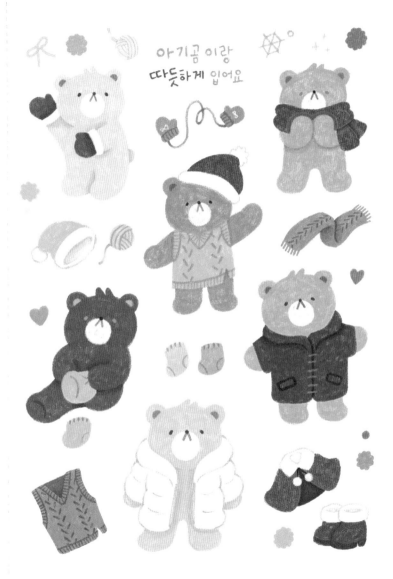

아기곰 이랑
따듯하게 입어요

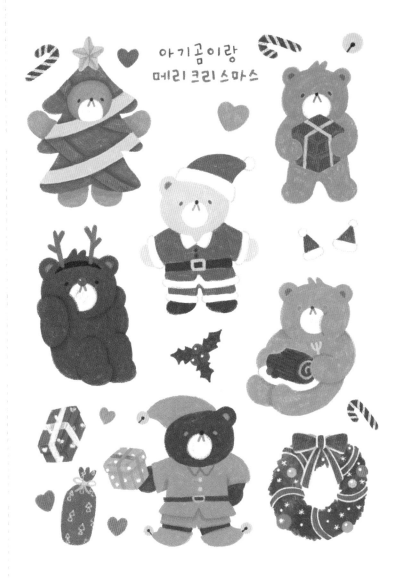

아기곰이랑
메리 크리스마스

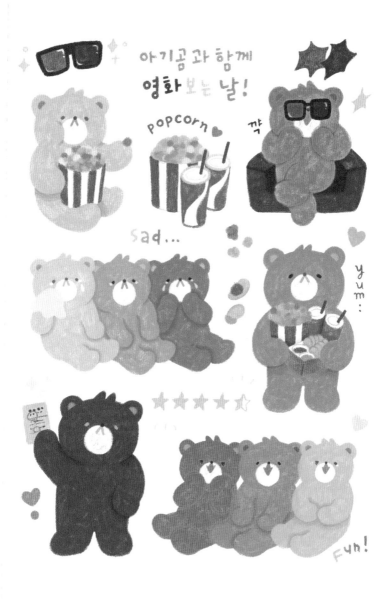

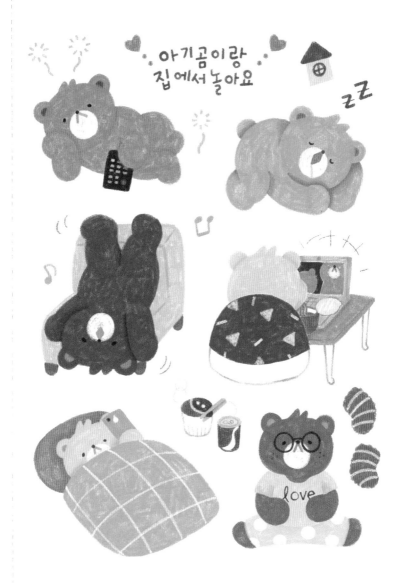

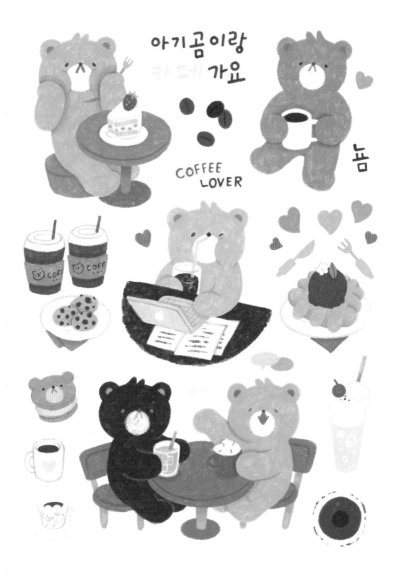

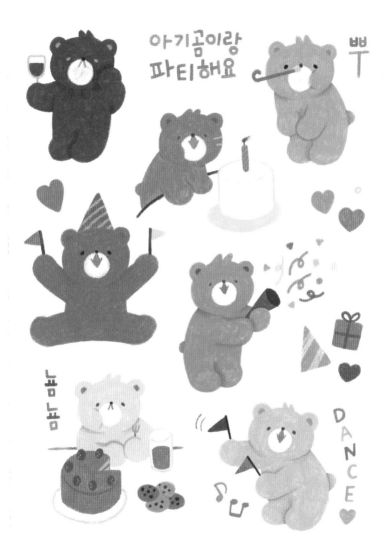

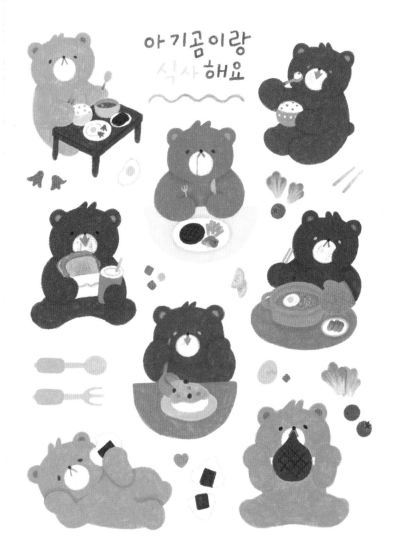

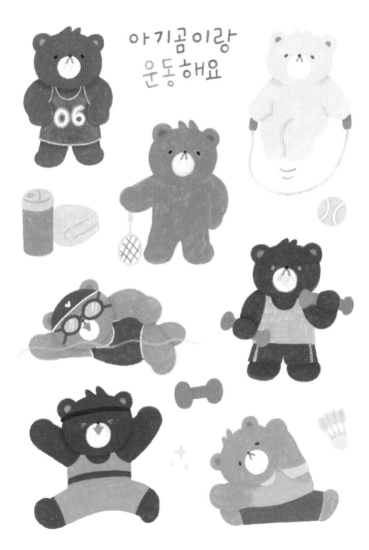

아기곰이랑
운동해요

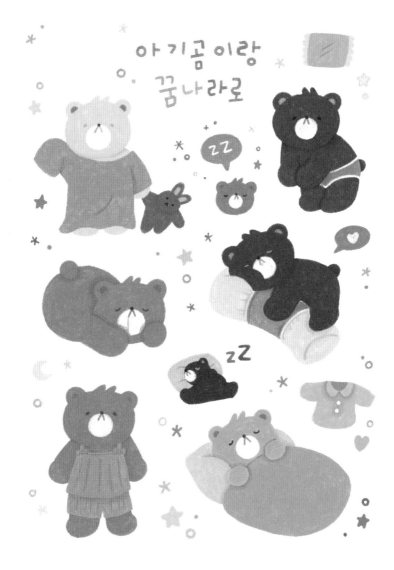

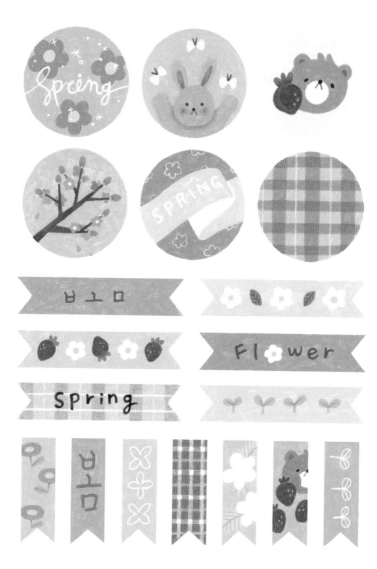

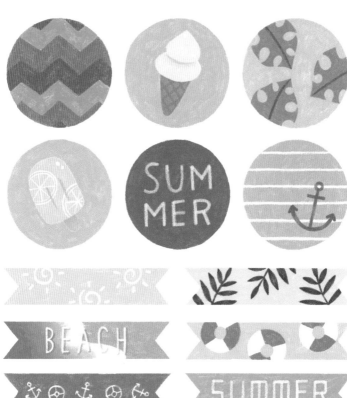

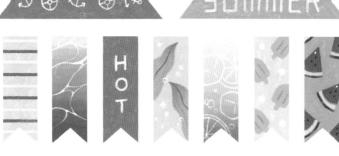

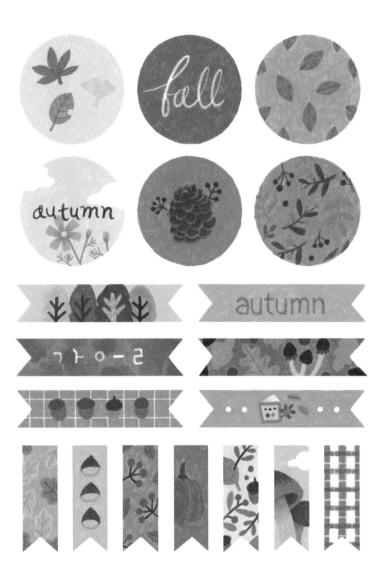

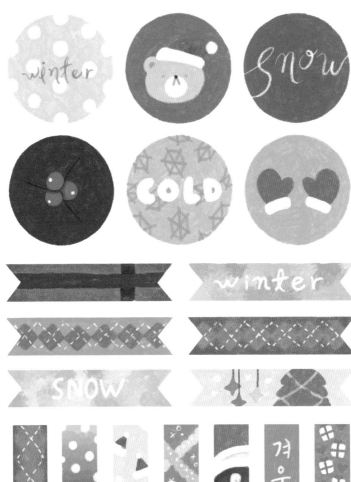

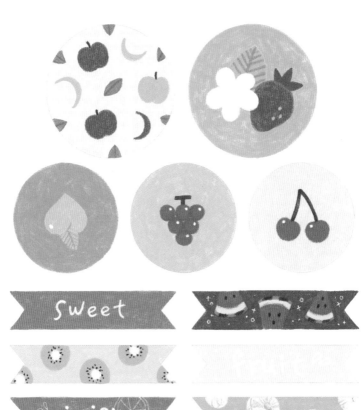

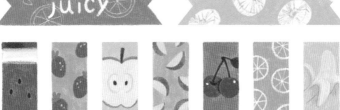

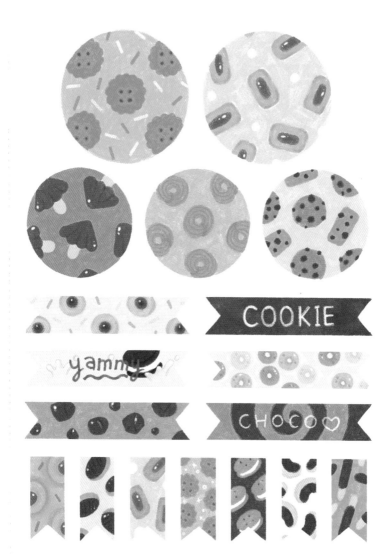

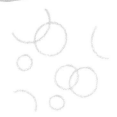

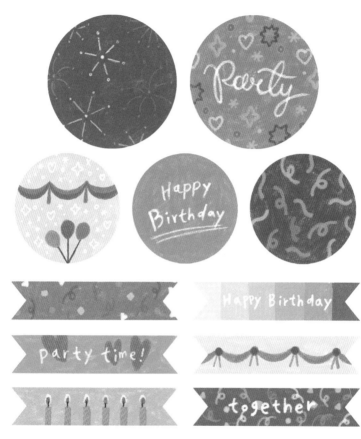

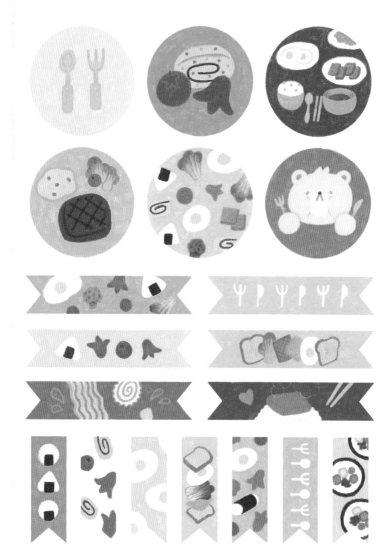

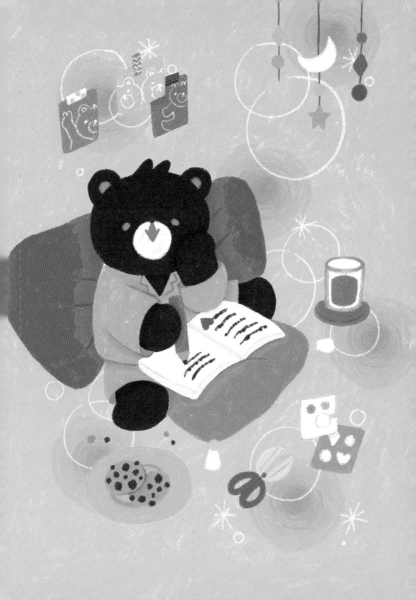

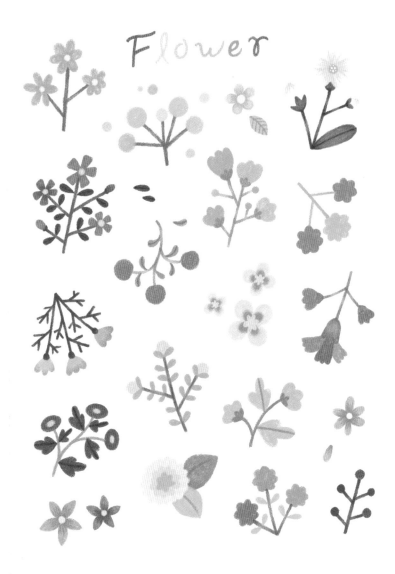

Flower

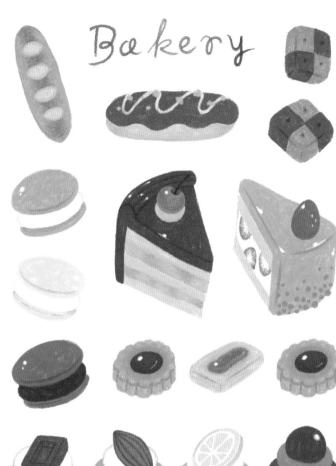

Bakery

Jelly

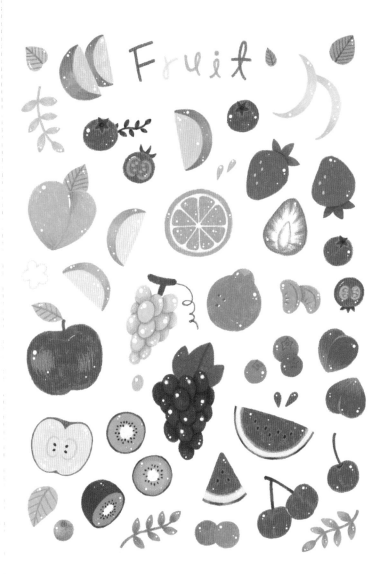

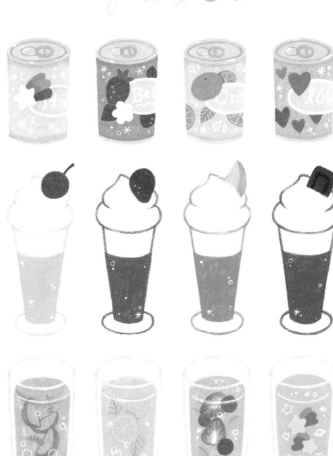

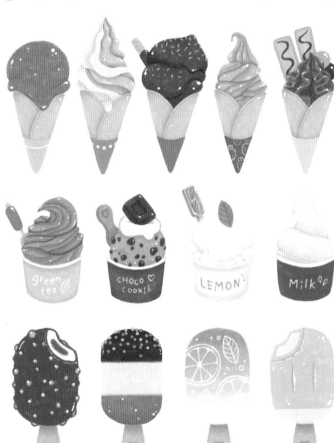

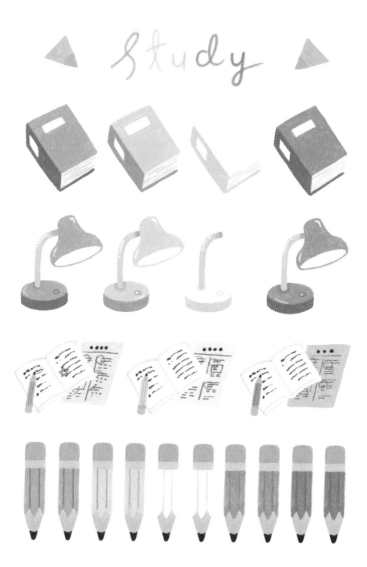

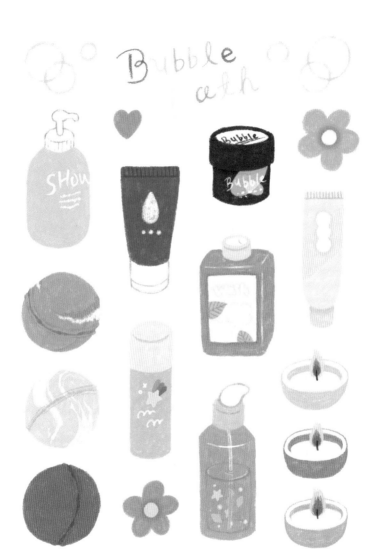

 Pajama

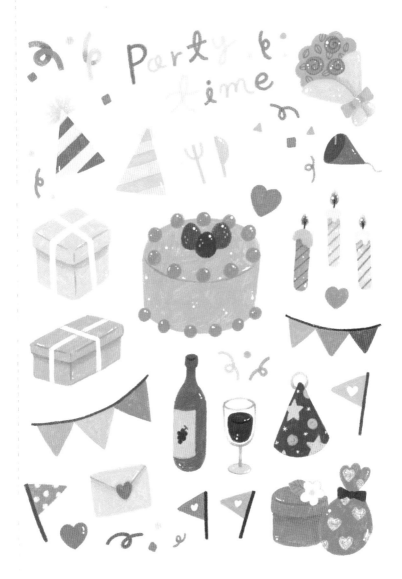

label

LOVE

PINK
HEART

HYE
jomy

Cup of

TEA

1991

CHERRY JUICE

ToMy
Valentine

SOFT
cream
SODA

Fruit
SPARKLING
1991

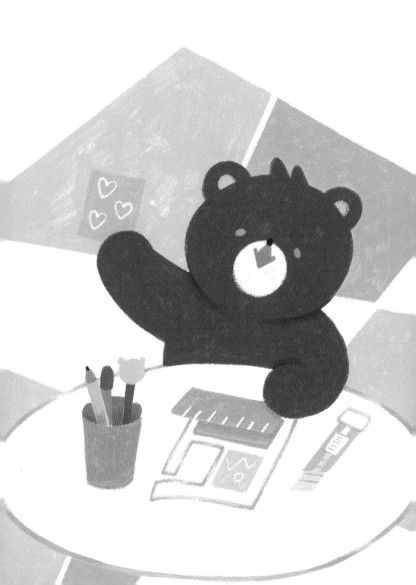

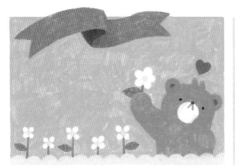

봄

winter

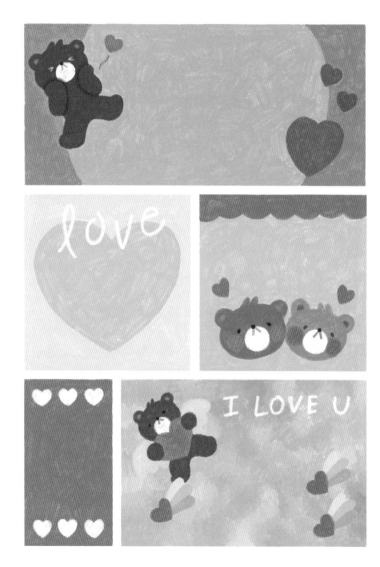

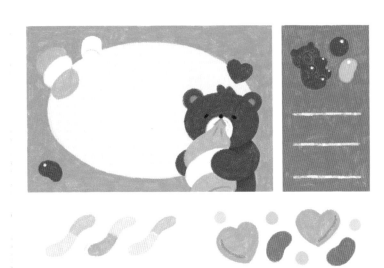

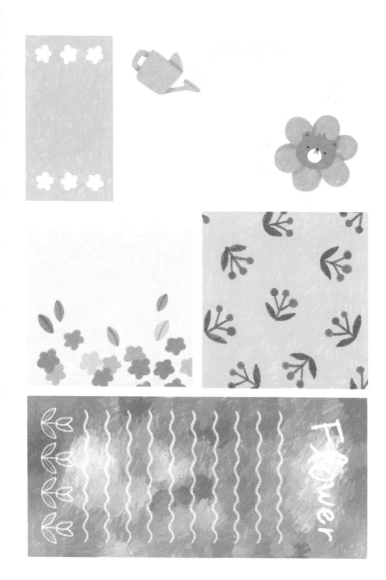

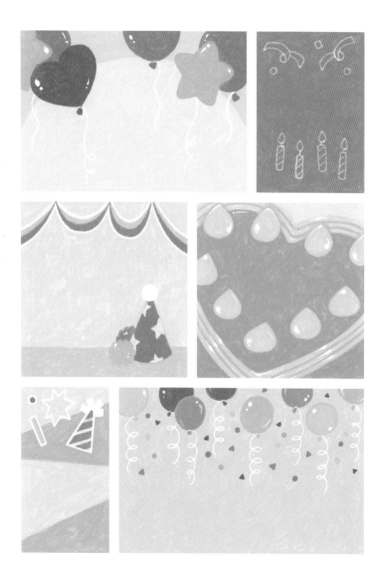

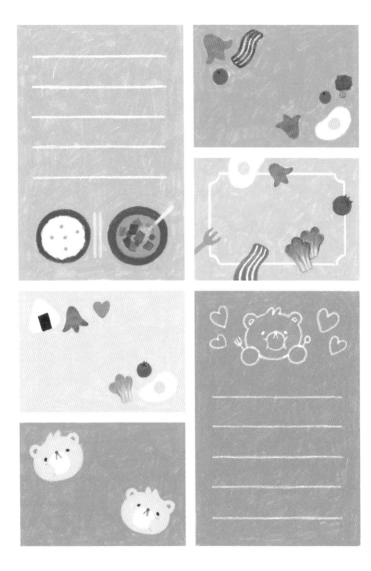

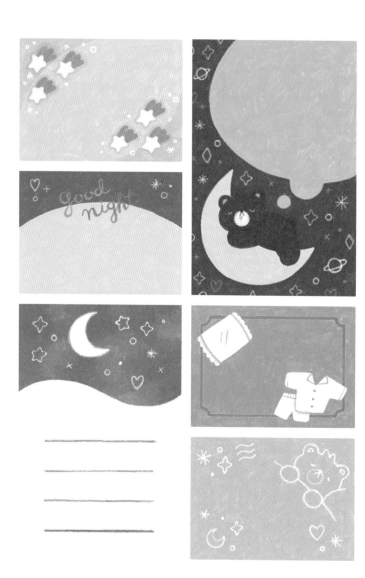

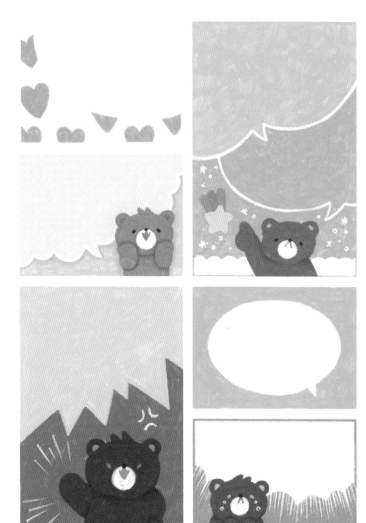

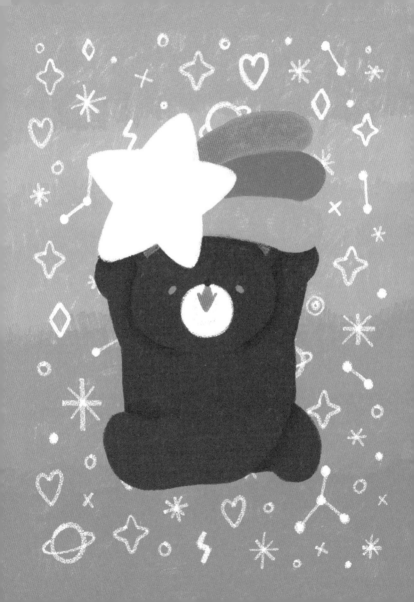

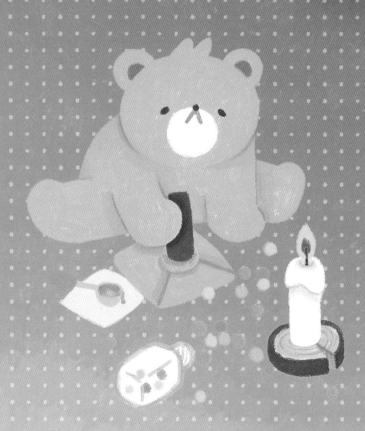

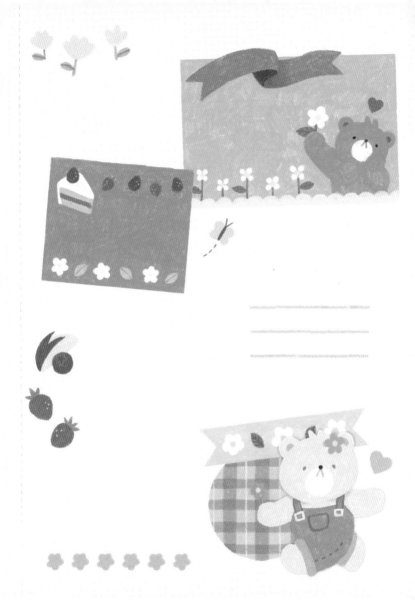

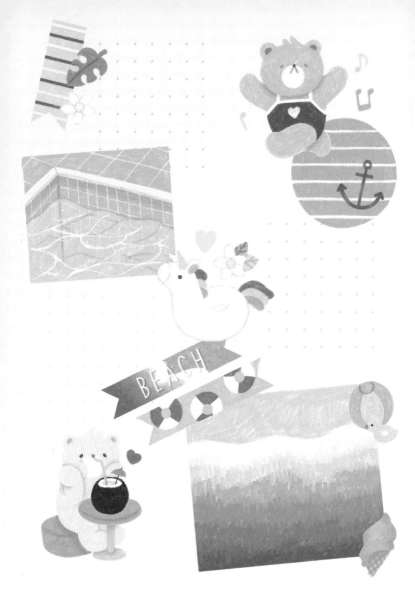

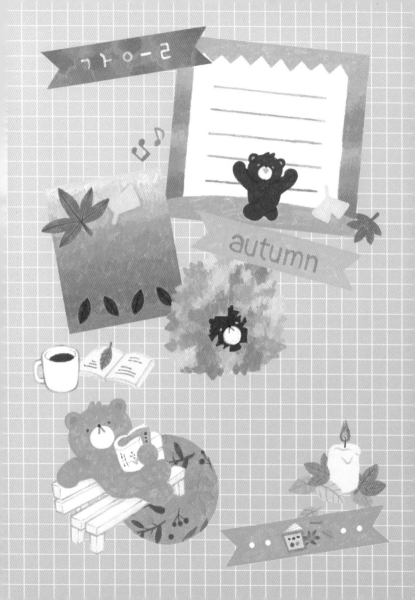

SNOW

winter

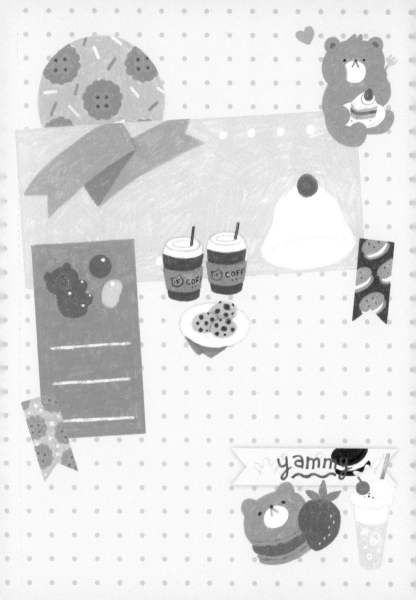

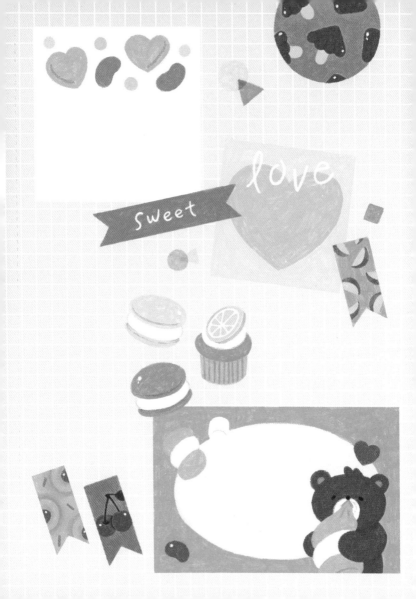

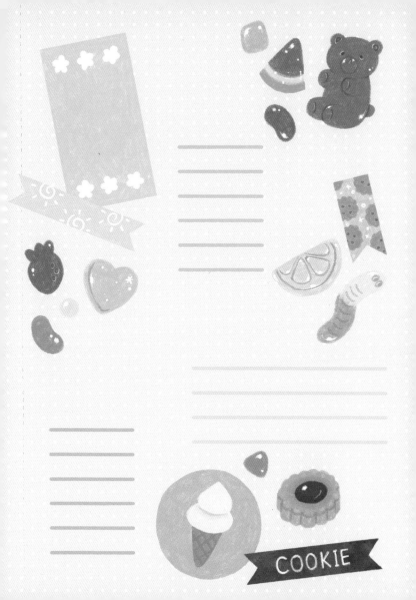

COOKIE

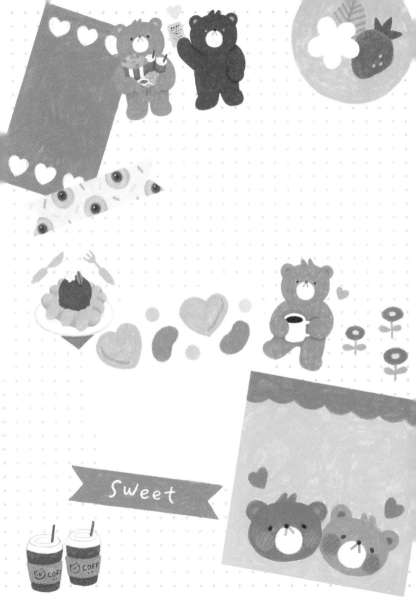

Sweet

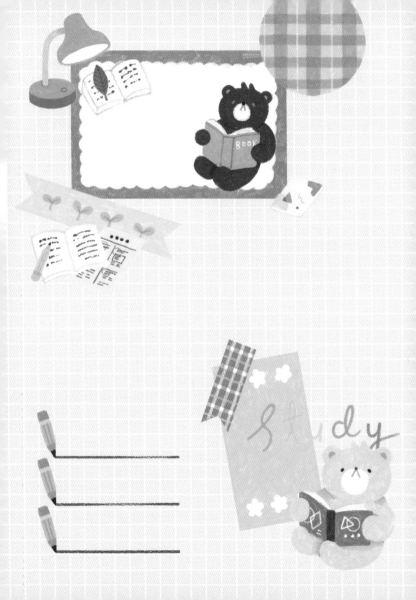

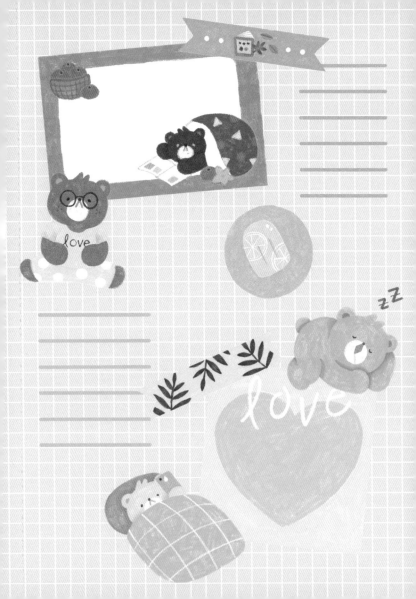

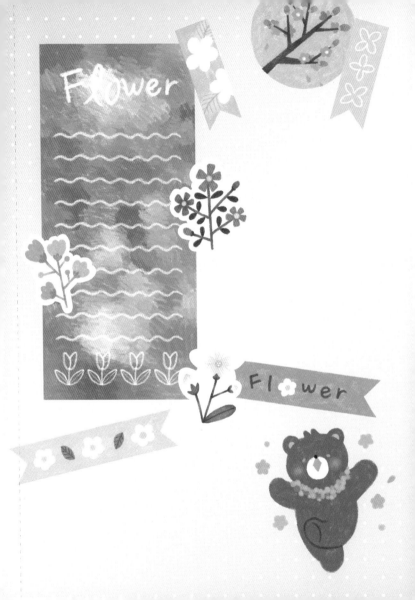

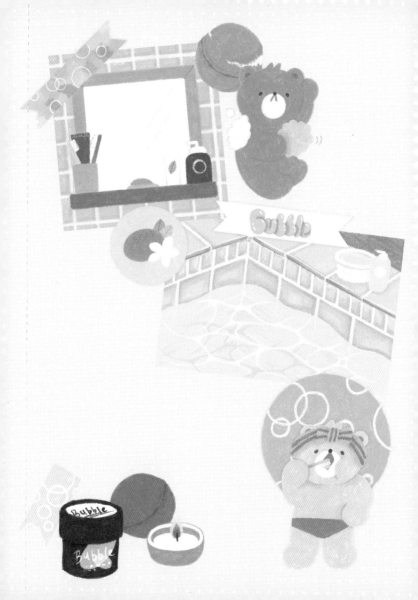

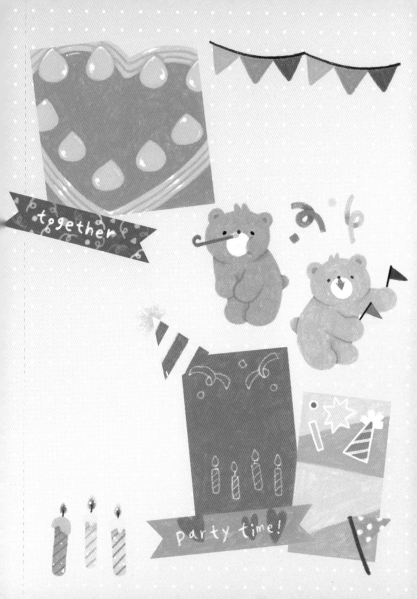

together

party time!

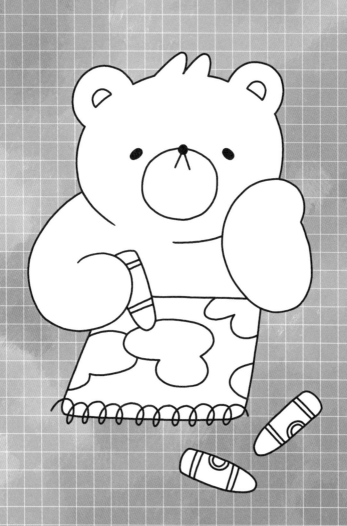

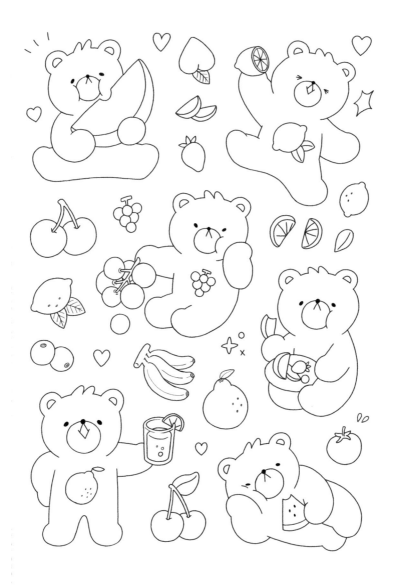

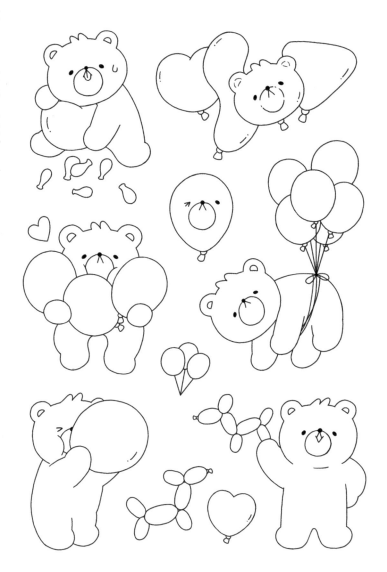

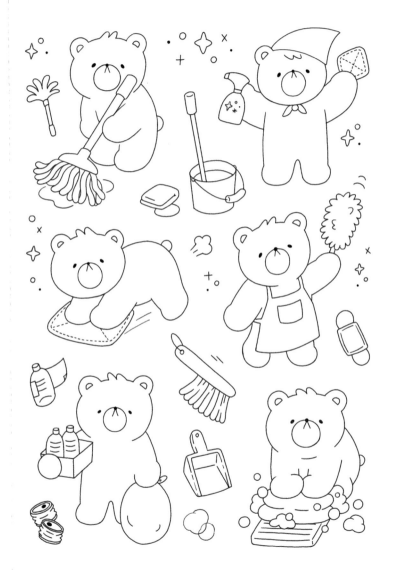

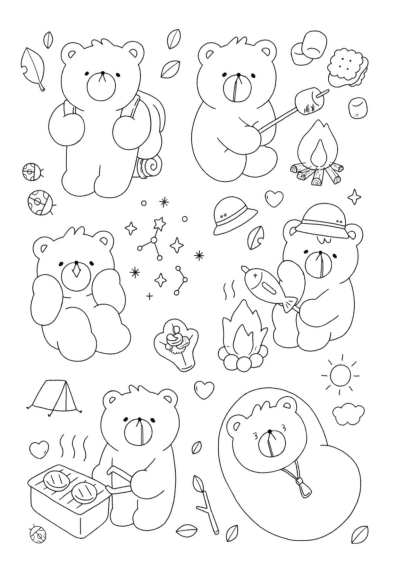

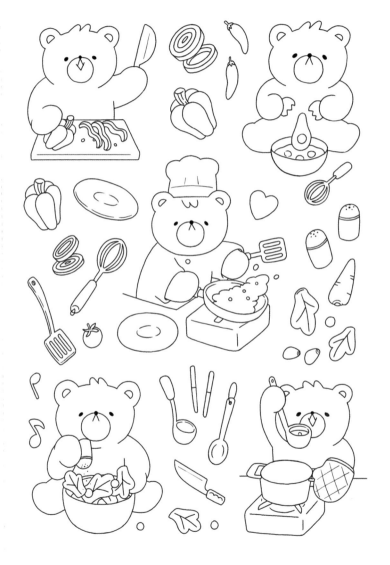

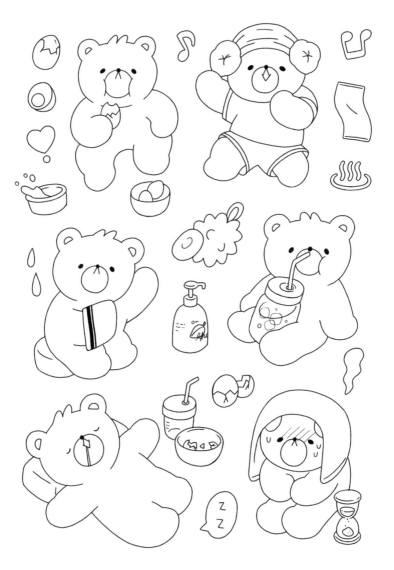

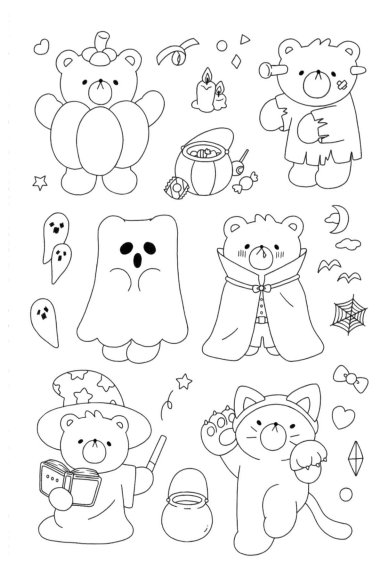